中国书法名碑名帖原色放大本

唐·欧阳询化度寺碑

胡紫桂 主编

CTS 湖南美术出版社

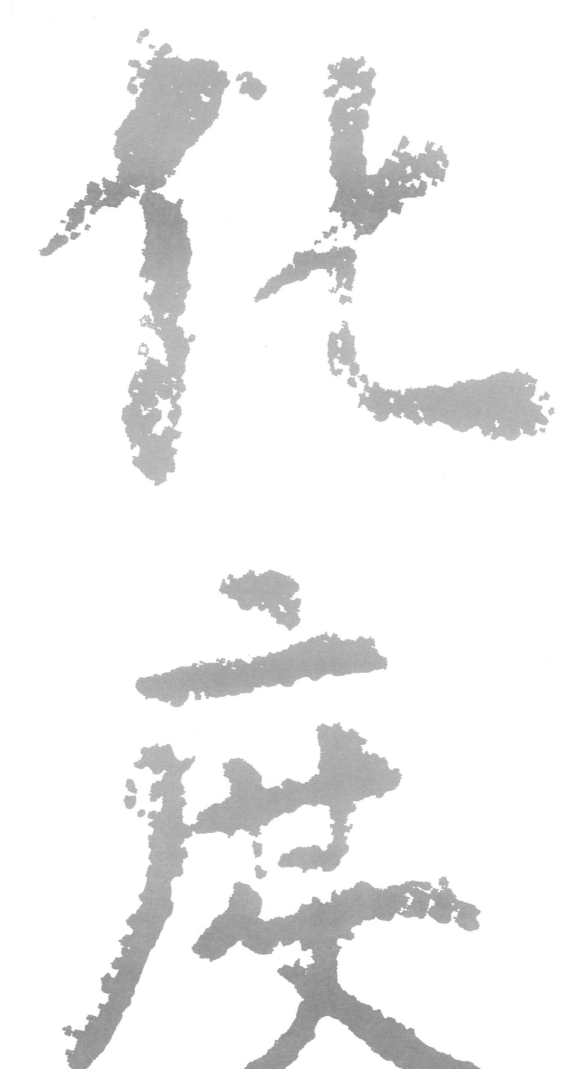

图书在版编目（CIP）数据

唐·欧阳询化度寺碑 / 胡紫桂主编. —— 长沙：湖南美术出版社，2014.12
（中国书法名碑名帖原色放大本）
ISBN 978-7-5356-7122-6

Ⅰ. ①唐… Ⅱ. ①胡… Ⅲ. ①楷书－碑帖－中国－唐代 Ⅳ. ①J292.24

中国版本图书馆 CIP 数据核字（2014）第 311689 号

唐·欧阳询化度寺碑
（中国书法名碑名帖原色放大本）

出版人：李小山
主　编：胡紫桂
副主编：成琢　陈麟
编　委：冯亚君　邹方斌　倪丽华　齐飞
　　　　成琢　邹方斌
责任编辑：成琢　邹方斌
责任校对：彭慧
装帧设计：造书房
版式设计：田飞　彭莹
出版发行：湖南美术出版社
（长沙市东二环一段 622 号）
经　销：全国新华书店
印　刷：成都市金雅迪彩色印刷有限公司
开　本：889×1194　1/8
印　张：3
版　次：2014 年 12 月第 1 版
印　次：2015 年 9 月第 2 次印刷
书　号：ISBN 978-7-5356-7122-6
定　价：18.00 元

欧阳询（557—641），字信本，潭州临湘（今湖南长沙）人，历陈、隋、唐三朝。隋朝时，曾官至太常博士，入唐后，曾任五品给事中、弘文馆学士、太子率更令等职，世称『欧阳率更』。欧阳询以书法名著初唐，尤以楷书最为擅长，与颜真卿、柳公权、赵孟頫合称楷书四大家，与同代虞世南、褚遂良、薛稷并称唐初四大书家，世人称其书为『欧体』。欧体楷书用笔多见内撅，结字内紧外舒，笔画瘦硬中含方峻，字形平正中寓险绝，法度严谨，风格鲜明。《化度寺碑》便是欧体楷书的经典范本。

《化度寺碑》全称《化度寺故僧邕禅师舍利塔铭》。邕禅师，俗姓郭，山西介休人，隋唐时高僧，唐贞观五年终于长安化度寺，遂收舍利，建塔铭石。据说北宋庆历初，范雍在长安南山佛寺曾见《化度寺碑》原石，叹为至宝。寺中僧人误以为石中有宝，破石求之，不得而弃，碑断为三石。后经『靖康之乱』，残石碎佚。所幸有一些拓本流传，虽然这些拓本大多出自宋人的翻刻，但就书法学习而言也是极为珍贵的。历代书家对此碑书法评价很高。元赵孟頫评论云：『唐贞观间能书者，欧阳率更为最善，而《邕禅师塔铭》又其最善者也。』金石学家翁方纲对此碑评价很高，认为此碑胜于《九成宫醴泉铭》。所谓见仁见智，相信学习者自有体会。

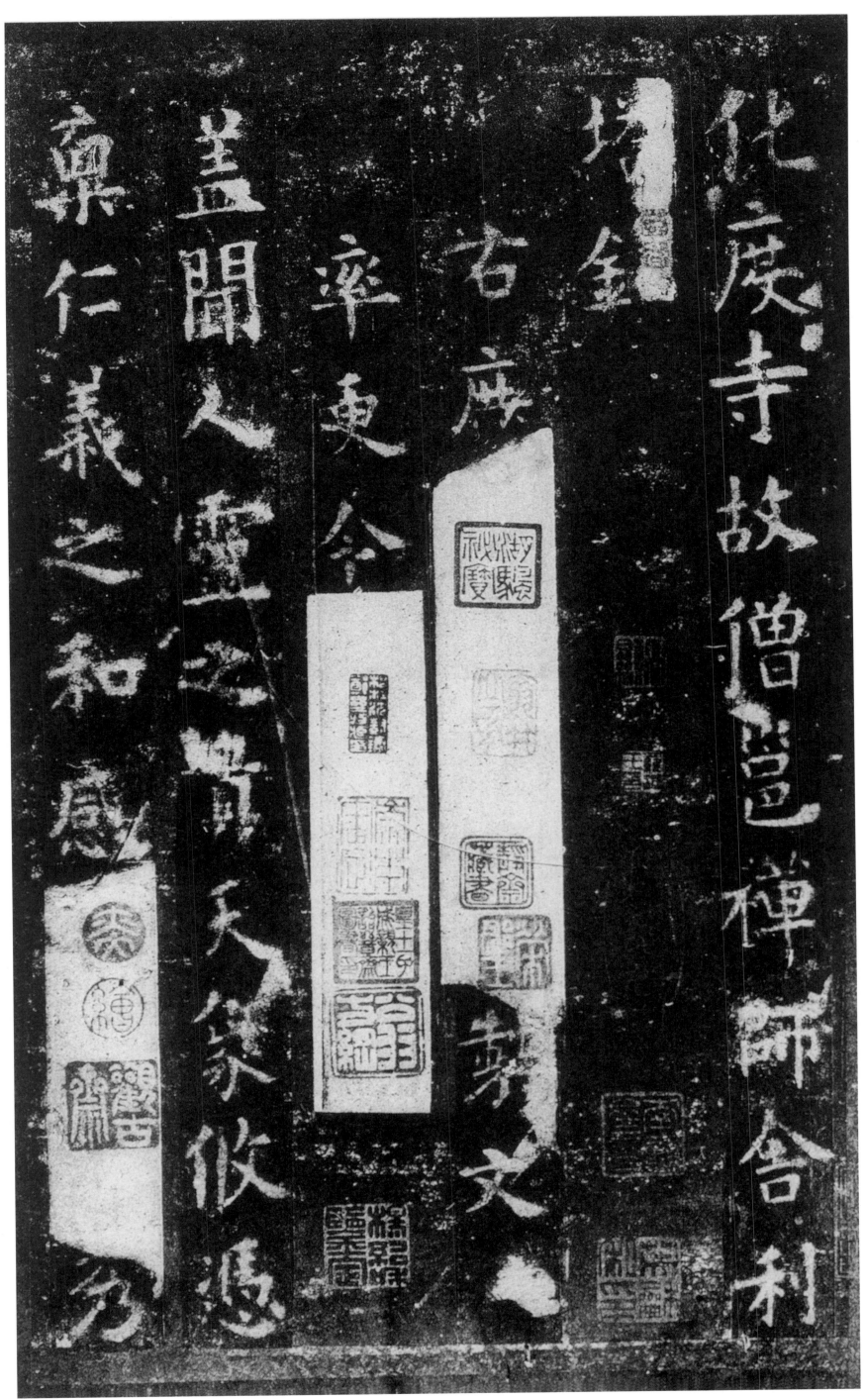

化度寺故僧邕禪師舍利

均金

右庶

率更令

蓋聞人

稟仁義之和感

化度寺故僧邕禪師舍利塔銘。右庶子李百药制文。率更令欧阳询书。盖闻人灵之贵，天象攸凭，禀仁义之和，感山川之秀，

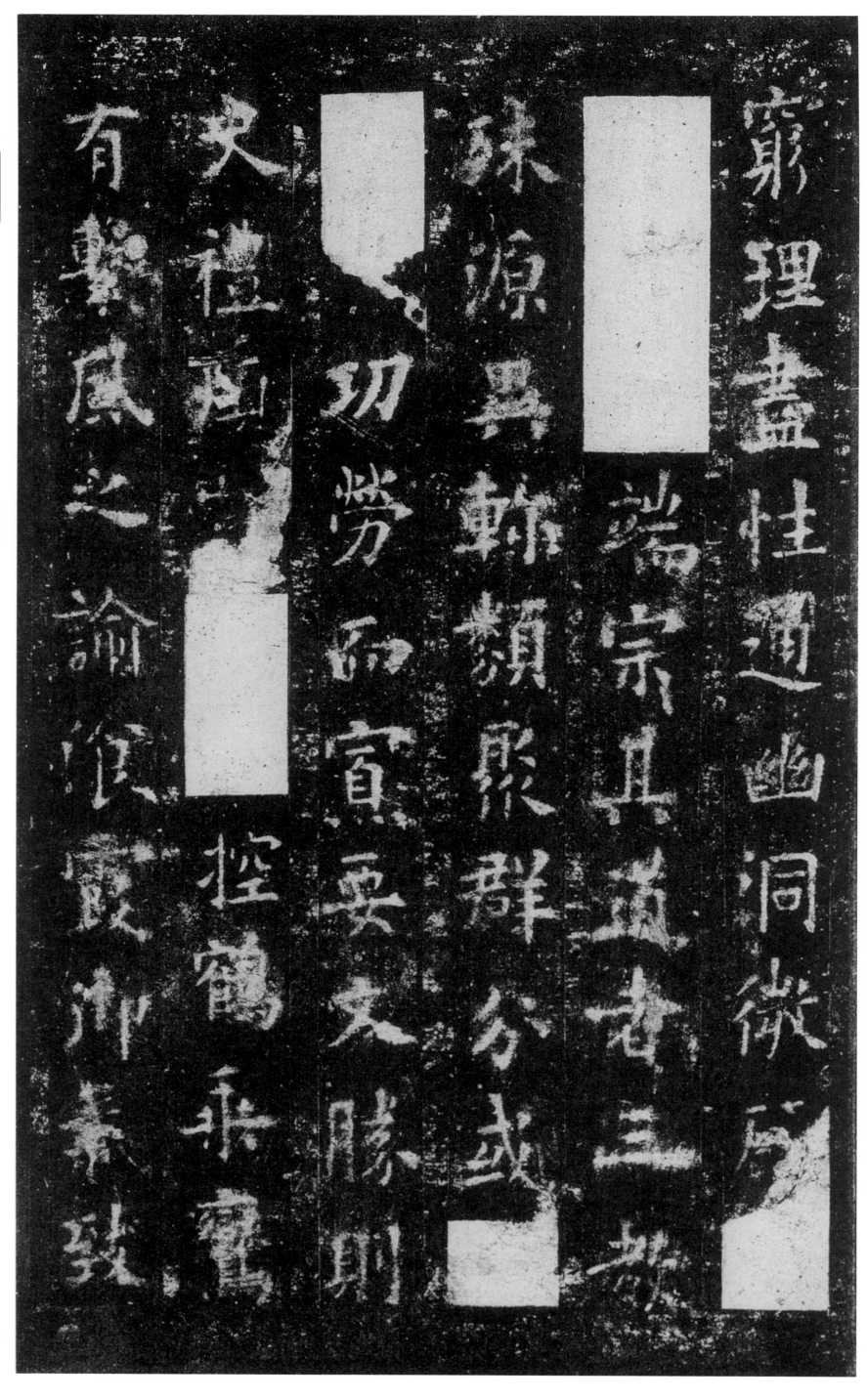

穷理尽性，通幽洞微。研其虑者百端，宗其道者三教。殊源异轸，类聚群分。或博而无功，劳而寡要，文胜则史，礼烦斯黩。或控鹤乘鸾，有系风之谕；餐霞御气，致

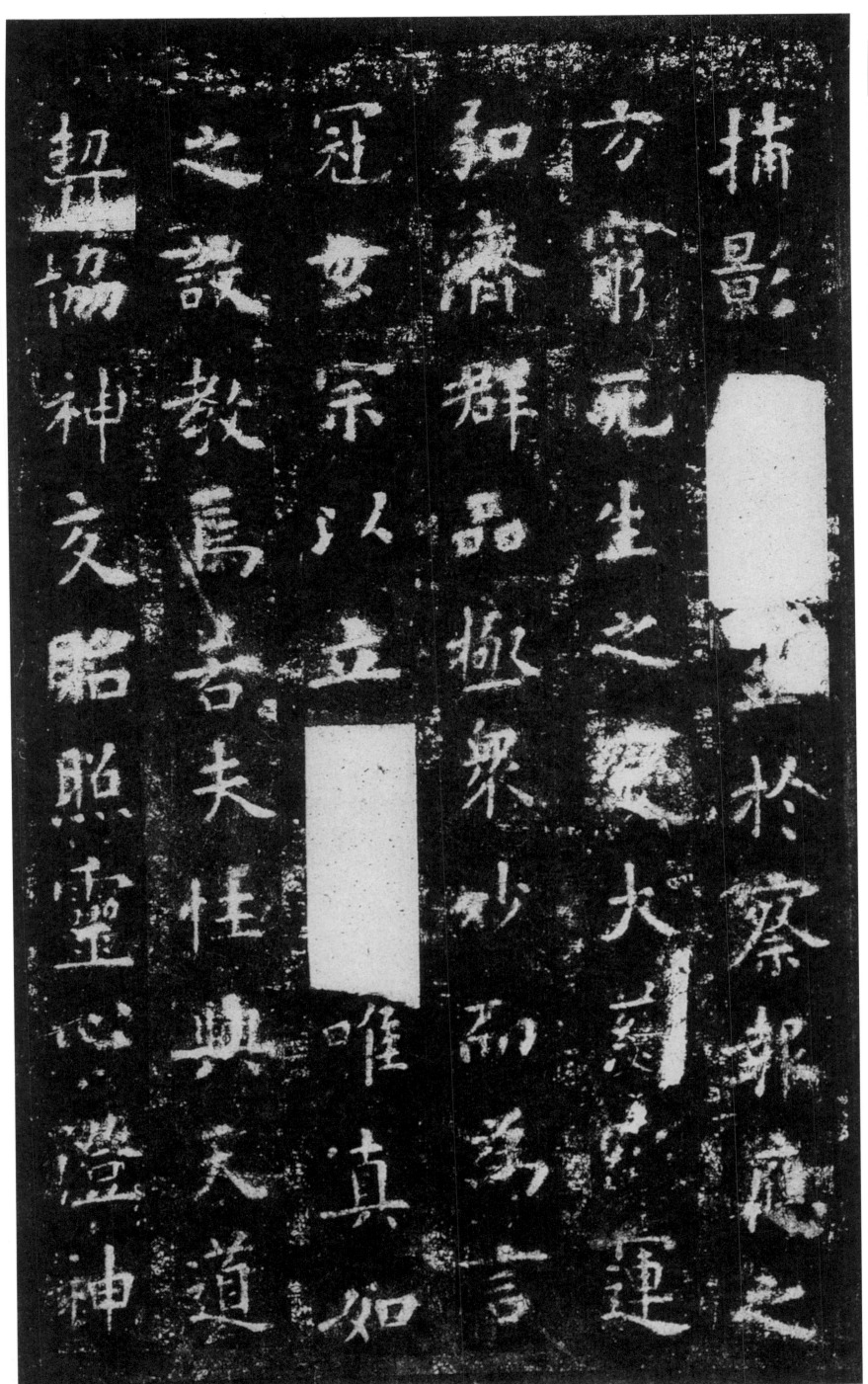

捕影之讥。□至于察报应之方，穷死生之□，大慈□运，弘济群品，极众妙而为言，冠玄宗以立德，其唯真如之设教焉？若夫性与天道，契协神交，贻照灵心，澄神

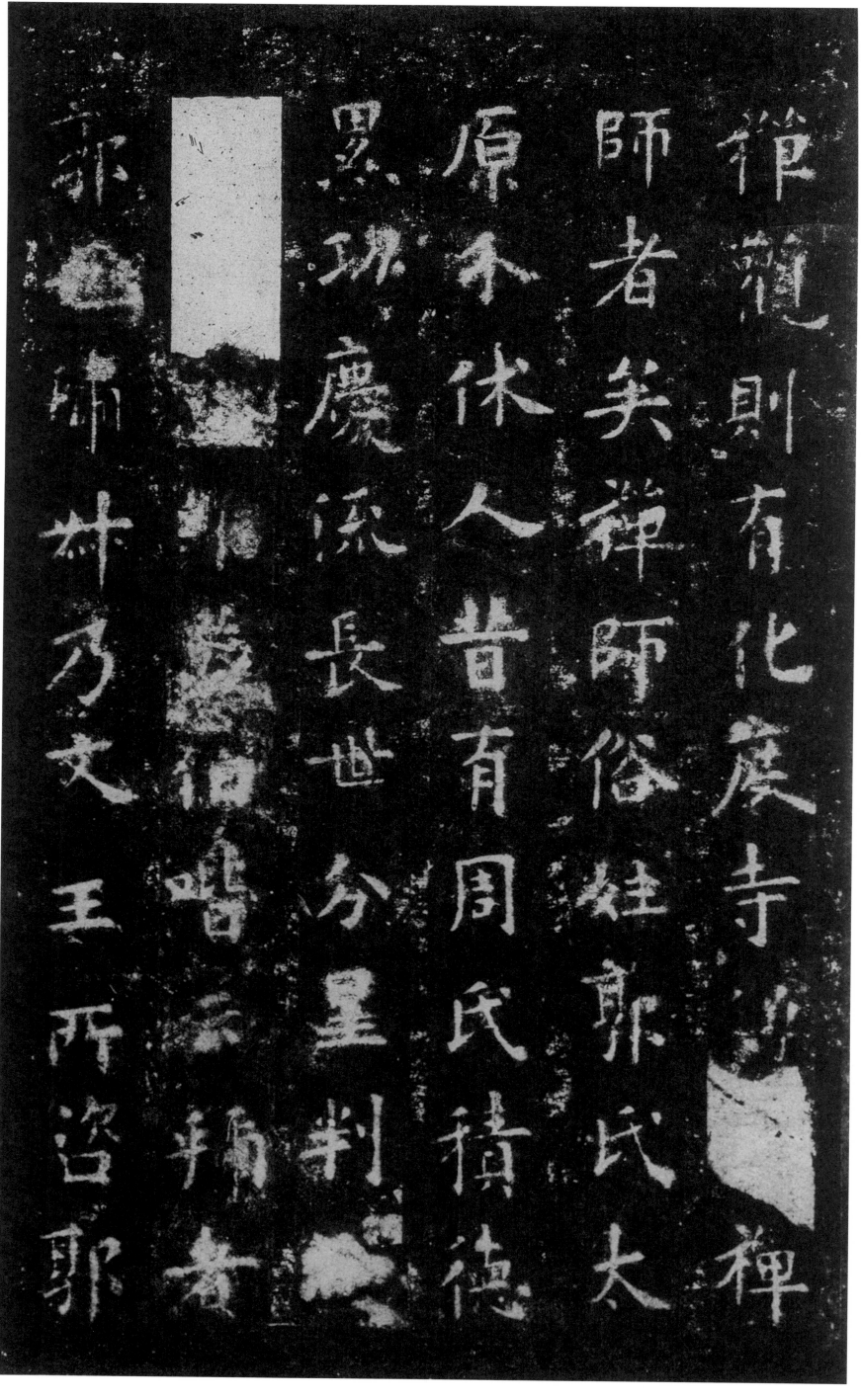

禅观，则有化度寺僧邕禅师者矣。禅师俗姓郭氏，太原介休人。昔有周氏，积德累功，庆流长世，分星判野，大启藩维。蔡伯喈云：『虢者，郭也。』虢叔乃文王所咨，郭

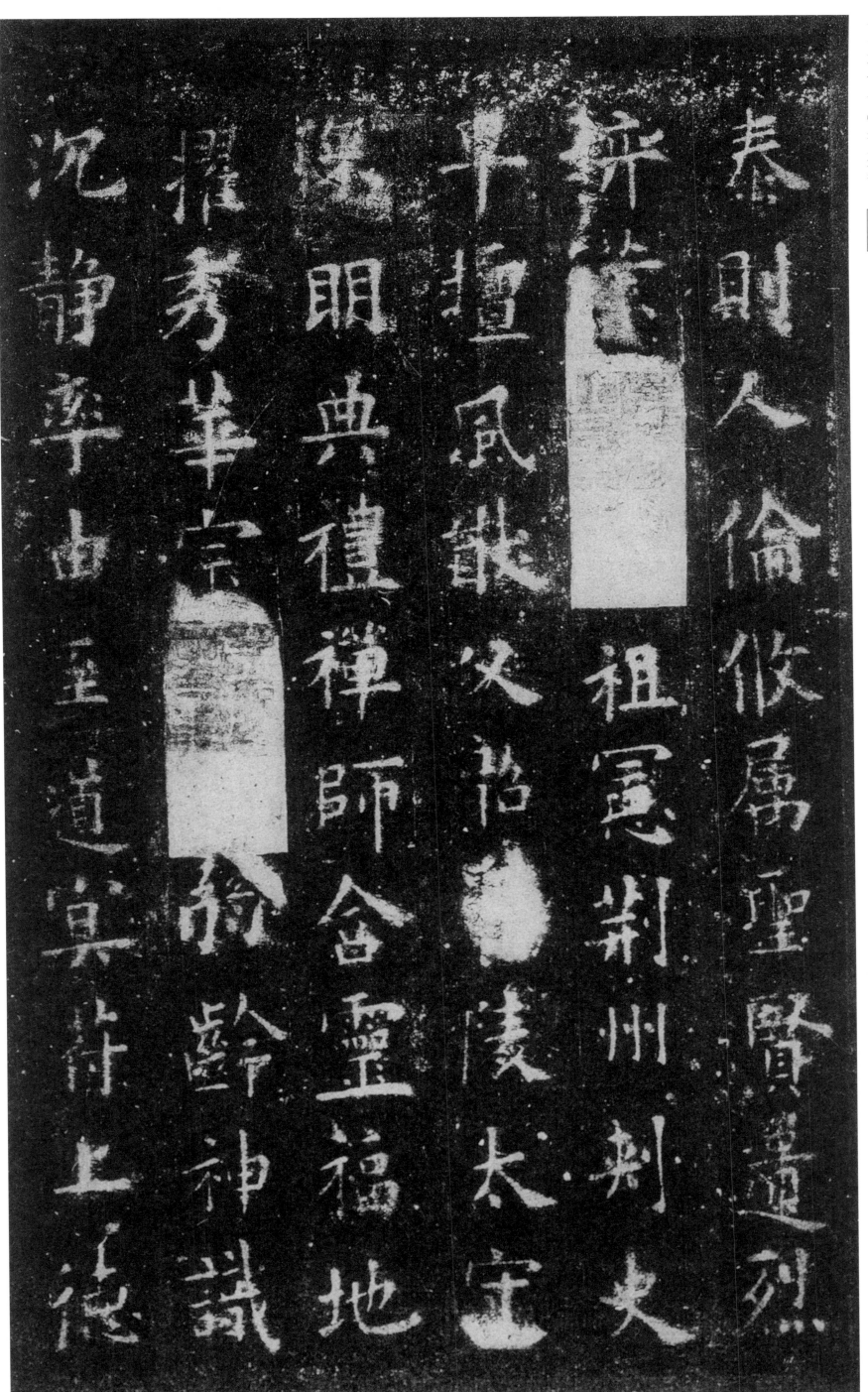

泰则人伦攸属。『圣贤遗烈，奕叶其昌。祖宪，荆州刺史，早擅风猷。父阎，博陵太守，深明典礼。禅师含灵福地，擢秀华宗，爰自弱龄，神识沉静，率由至道，冥符上德。

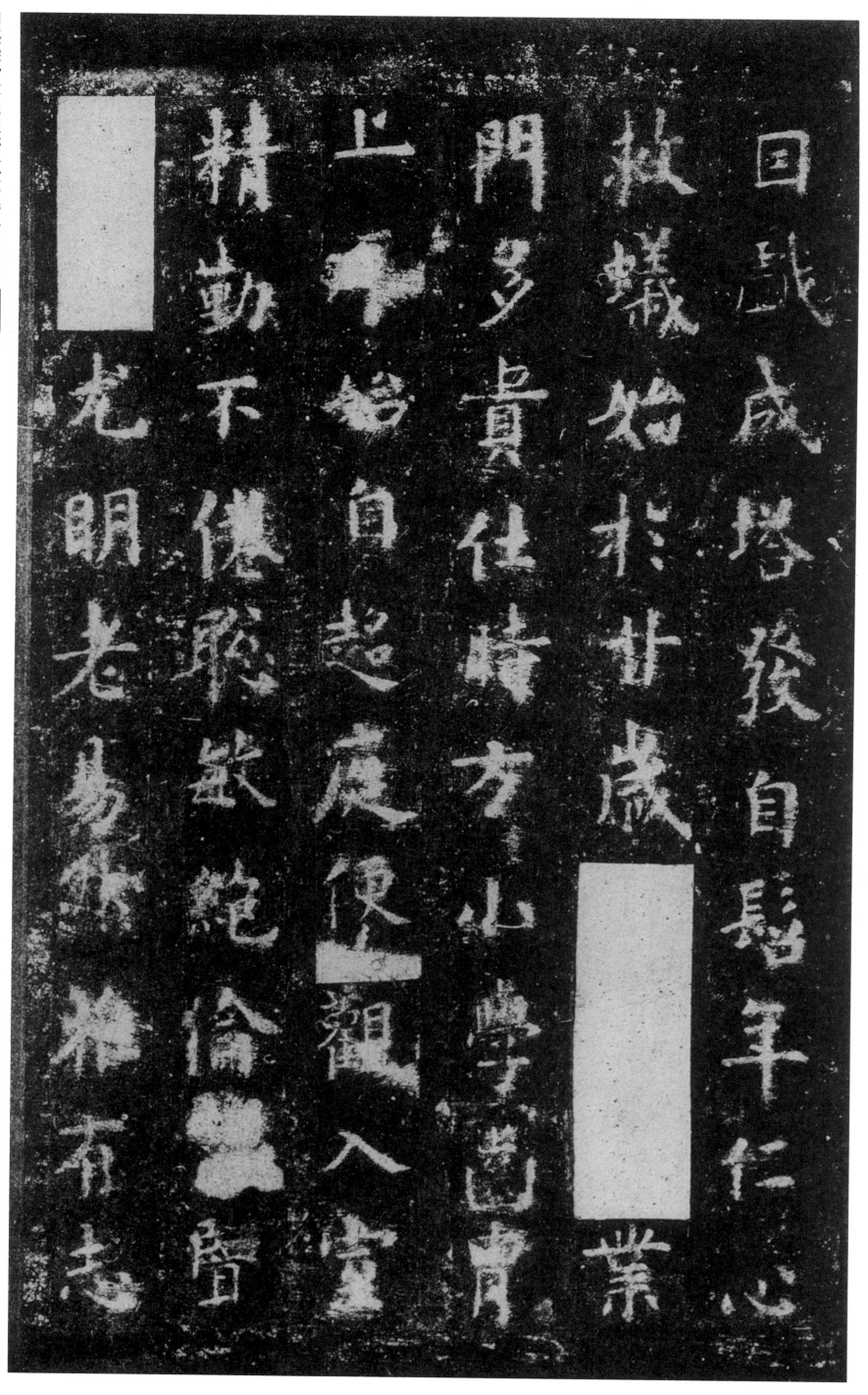

因戏成塔，发自髫年；仁心救蚁，始于廿岁。囲传儒业，门多贵仕。时方小学，齿胄上庠。始自趋庭，便观入室。精勤不倦，聪敏绝伦。囲览羣书，尤明老易。囚雅有志

尚，高迈俗情，团游僧团，伏膺释典，风鉴踈（疏）朗，豁然开悟。闻法海之微妙，毛发回圄，瞻满月之图像，身心俱净。于是锚铢轩冕，糟粕丘坟。年十有三，囿圄入道于

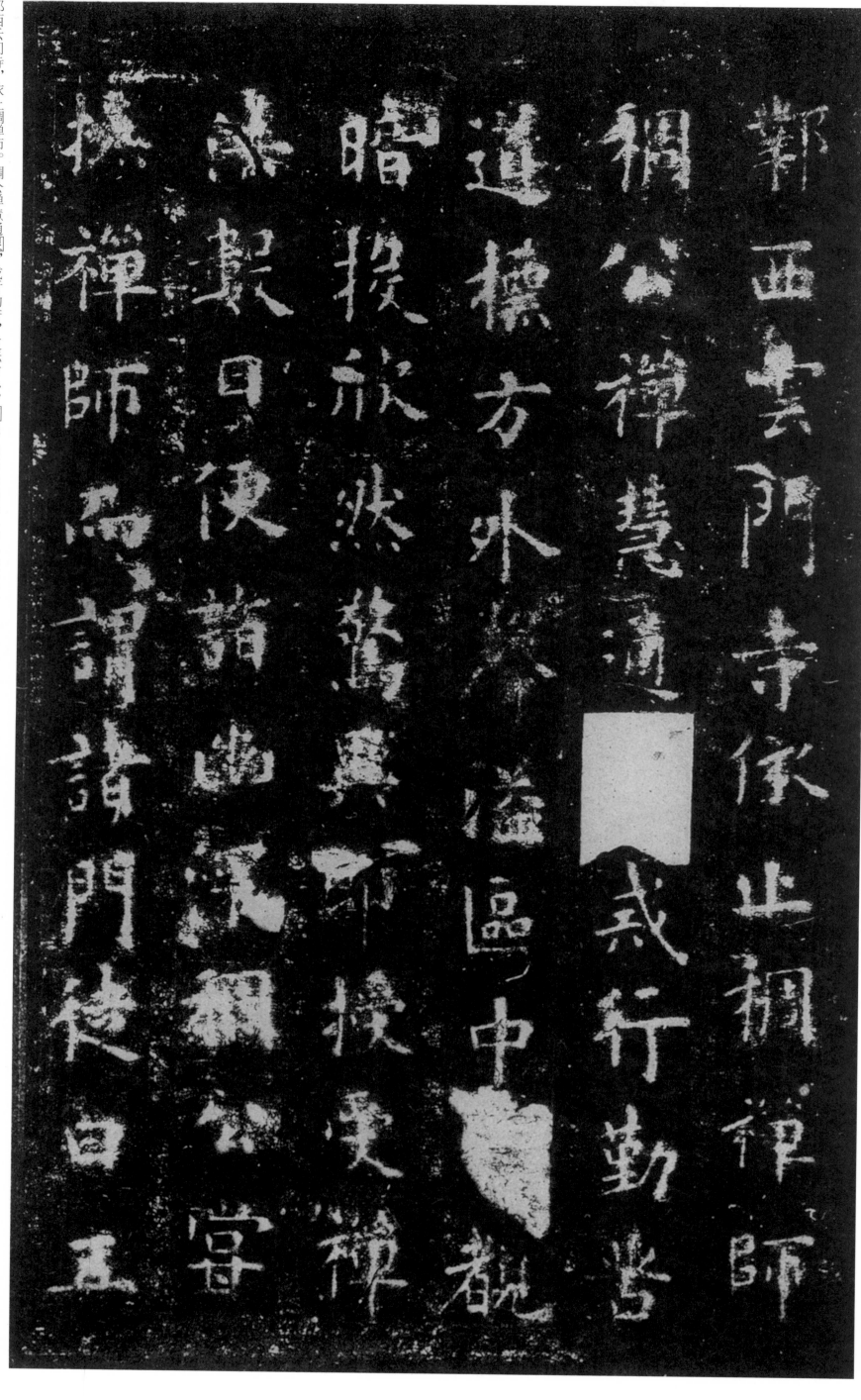

邺西云门寺，依止稠禅师。稠公禅慧通圆，戒行勤苦，道标方外，周溢区中。□睹暗投，欣然惊异，即授受禅法，数日便诣幽深。稠公尝抚禅师而谓诸门徒曰：『五

尽在此矣头陁

若毕志忘疲仍来

中栖记避复后属周武

平齐像往林虑复入白鹿深

山避时削迹藏声戢曜枕

石漱流囧岩石之下茸茅成

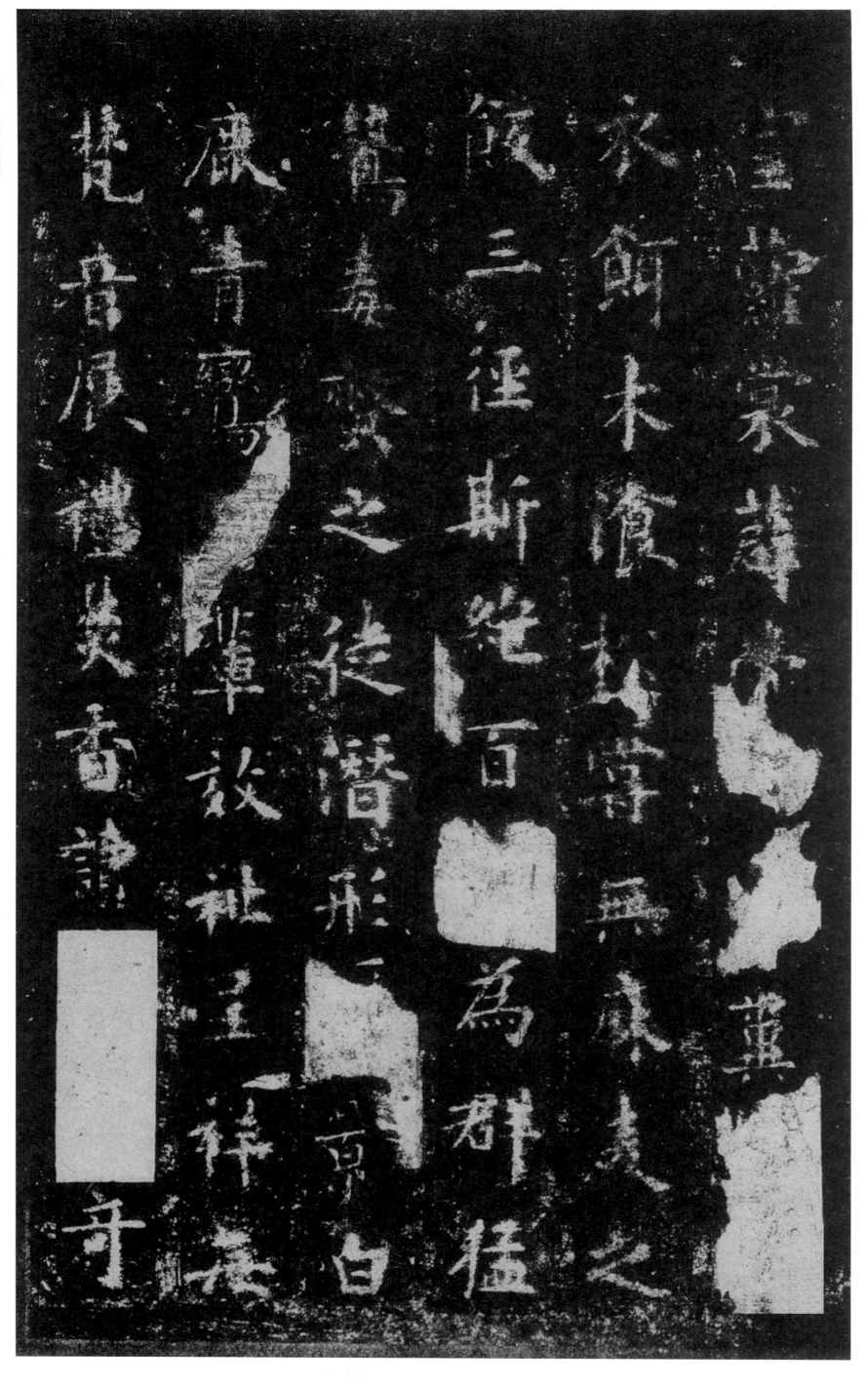

室。萝裳薜帔，□唯粪扫之衣；饵术餐松，尝无麻麦之饭。三径（迳）斯绝，百□为群。猛蛰毒螫之徒，潜形匿影；白鹿青鸾之辈，效祉呈祥。每梵音展礼，焚香读诵，辄有奇

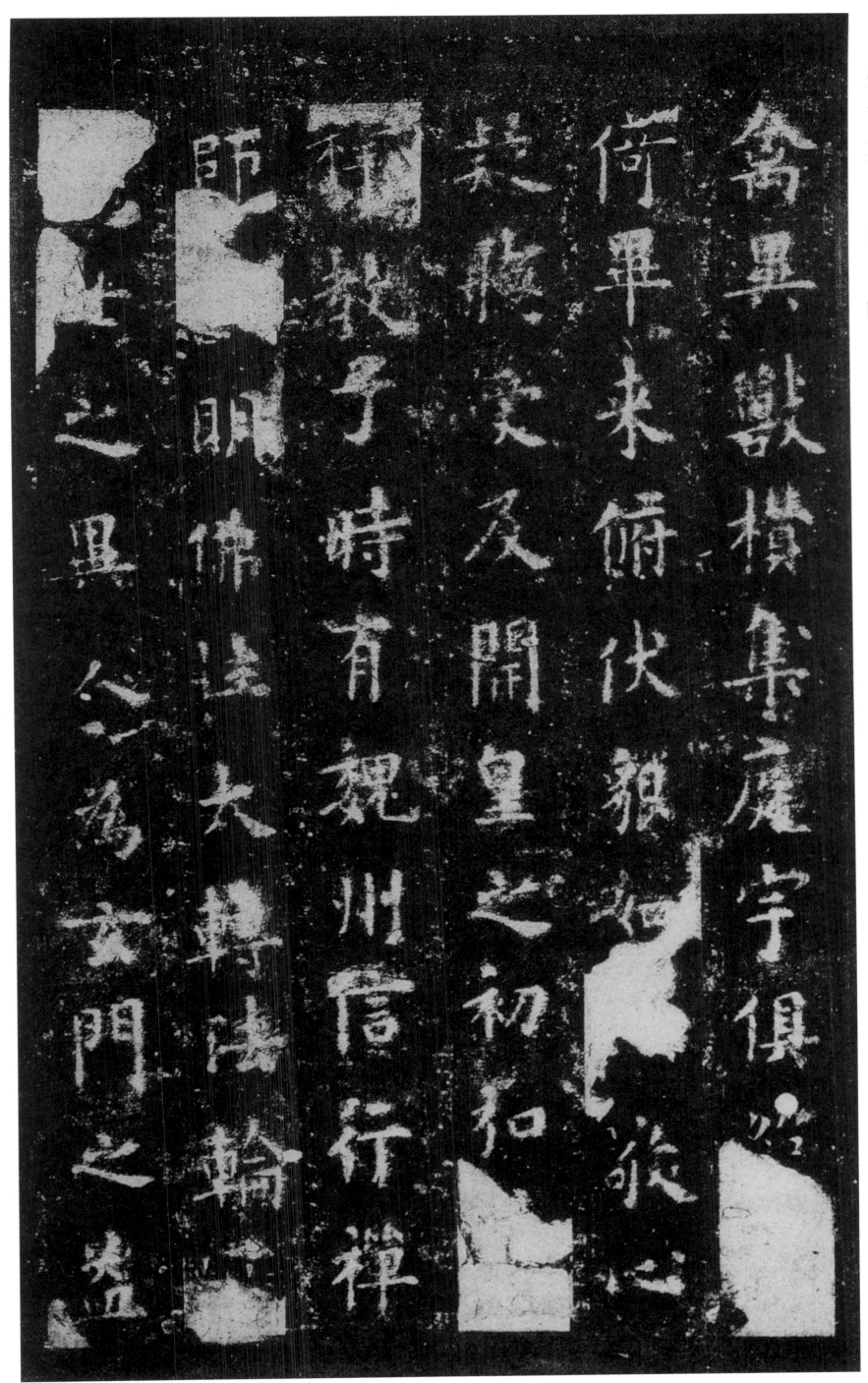

禽異獸，横集庭宇俱
倚畢來俯伏貌如
其皈依及開皇之初和
稱教子時有魏州信行禪
師□明佛法大轉法輪
□□□異公為玄門之益

禽异兽，横集庭宇，俱绝口倚，毕来俯伏，貌如□敬，心疑听受。及开皇之初，弘阐释教，于时有魏州信行禅师，深明佛性，大转法轮，实命世之异人，为玄门之益

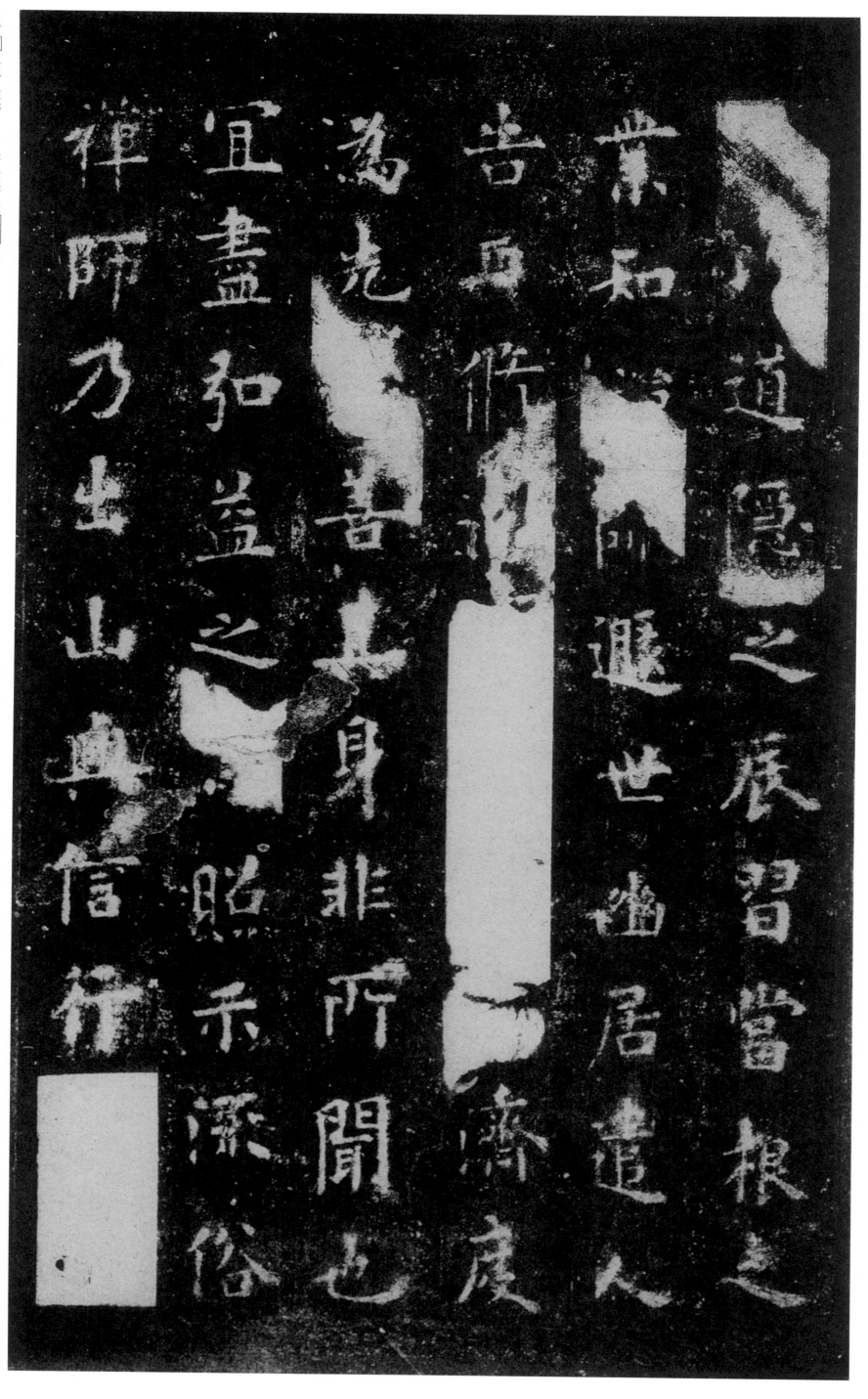

□，以道隐之辰，习当根之业，知禅师遁世幽居，遣人告曰：「修道立行，宜以济度为先，独善其身，非所闻也。宜尽弘益之力，照（昭）示流俗。」禅师乃出山，与信行禅师

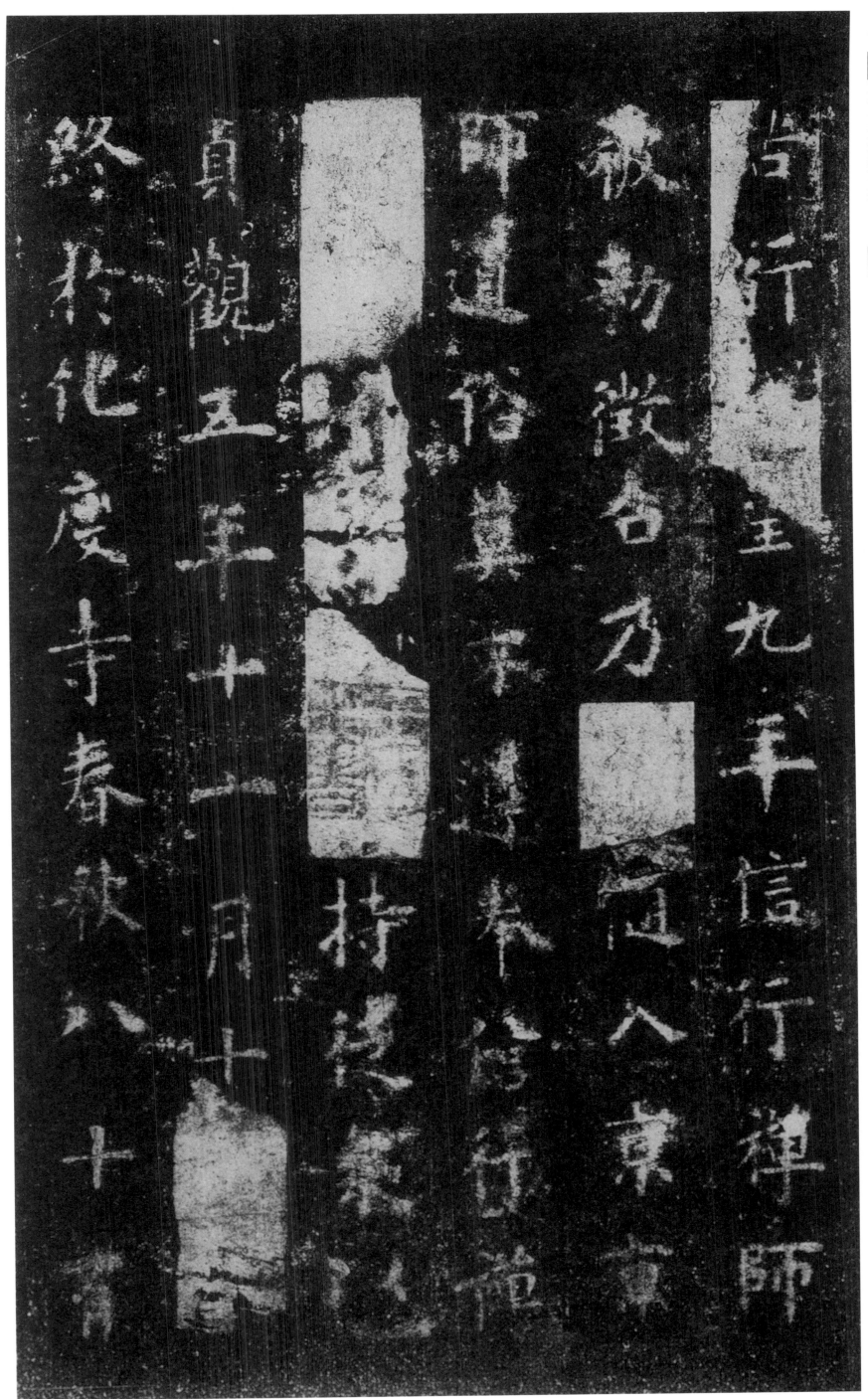

苦行。开皇九年信行禅师被敕征召，乃相随入京。京师道俗，莫不遵奉。信行禅师□□之□，□持徒众，以贞观五年十一月十六日，终于化度寺，春秋八十有

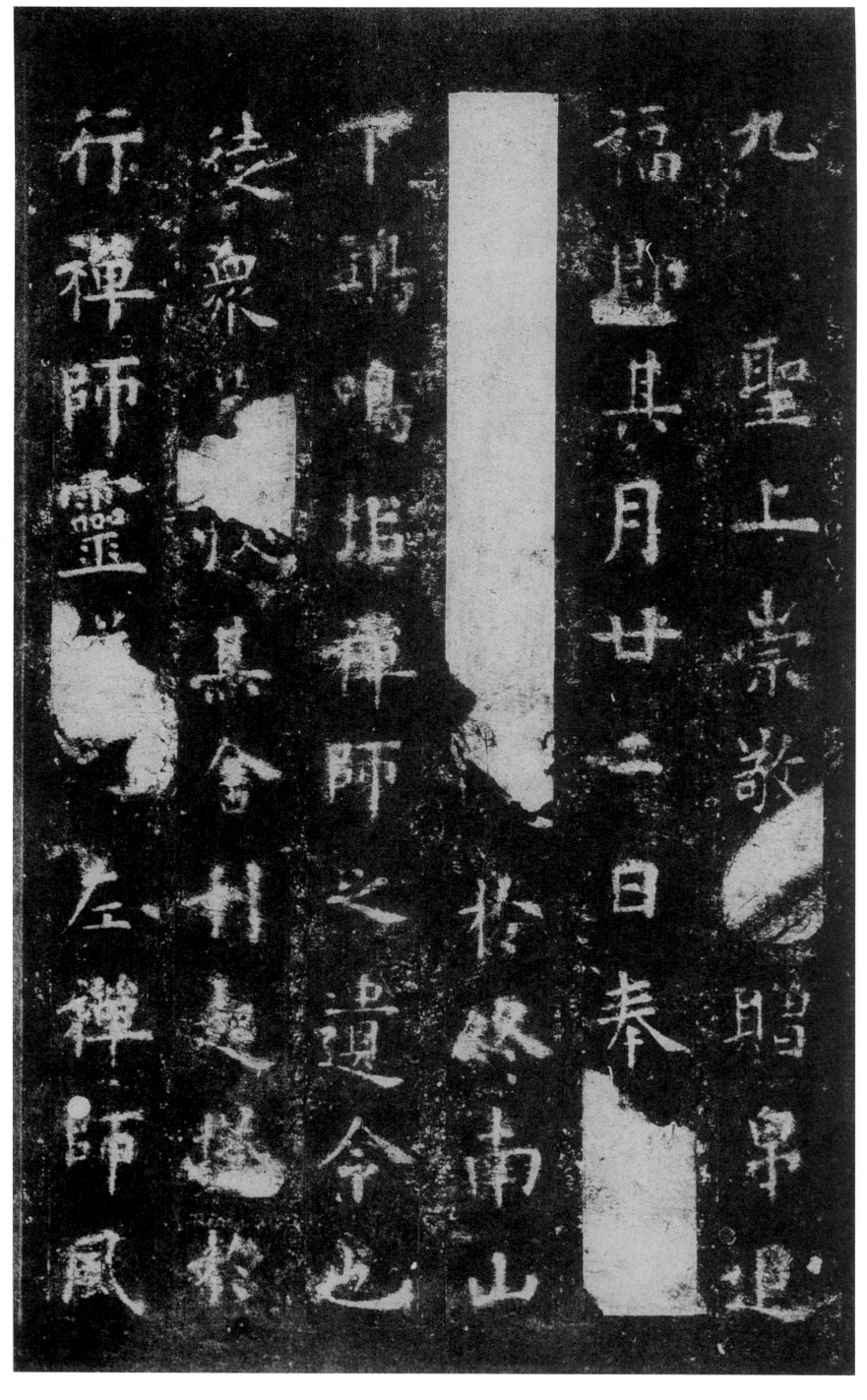

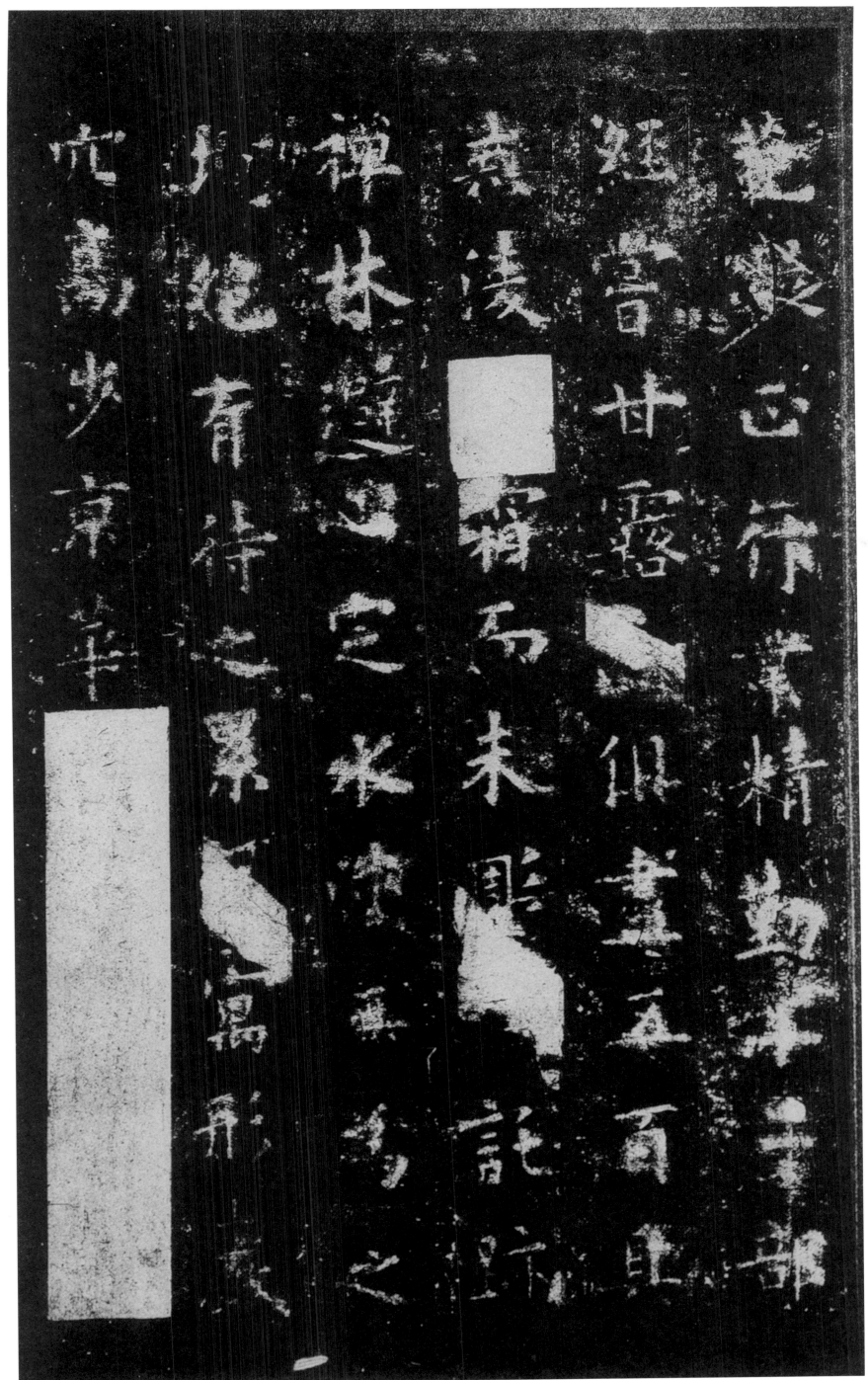

范凝正，行业精勤。十二部经，尝甘露而俱尽；五百具戒，凌□霜而未雕（凋）。□托迹禅林，避心定水，□无为之□，绝有待之累，□寓形□□，高步京华，常卑辞屈己，

体道藏□。未若道安之游樊沔，对凿齿而自伐弥大；慧远之在庐山，折桓玄之致敬人主。及迁神净土，委质陋林，四部奔驰，十方号慕，岂止寝歌辍相，舍佩捐

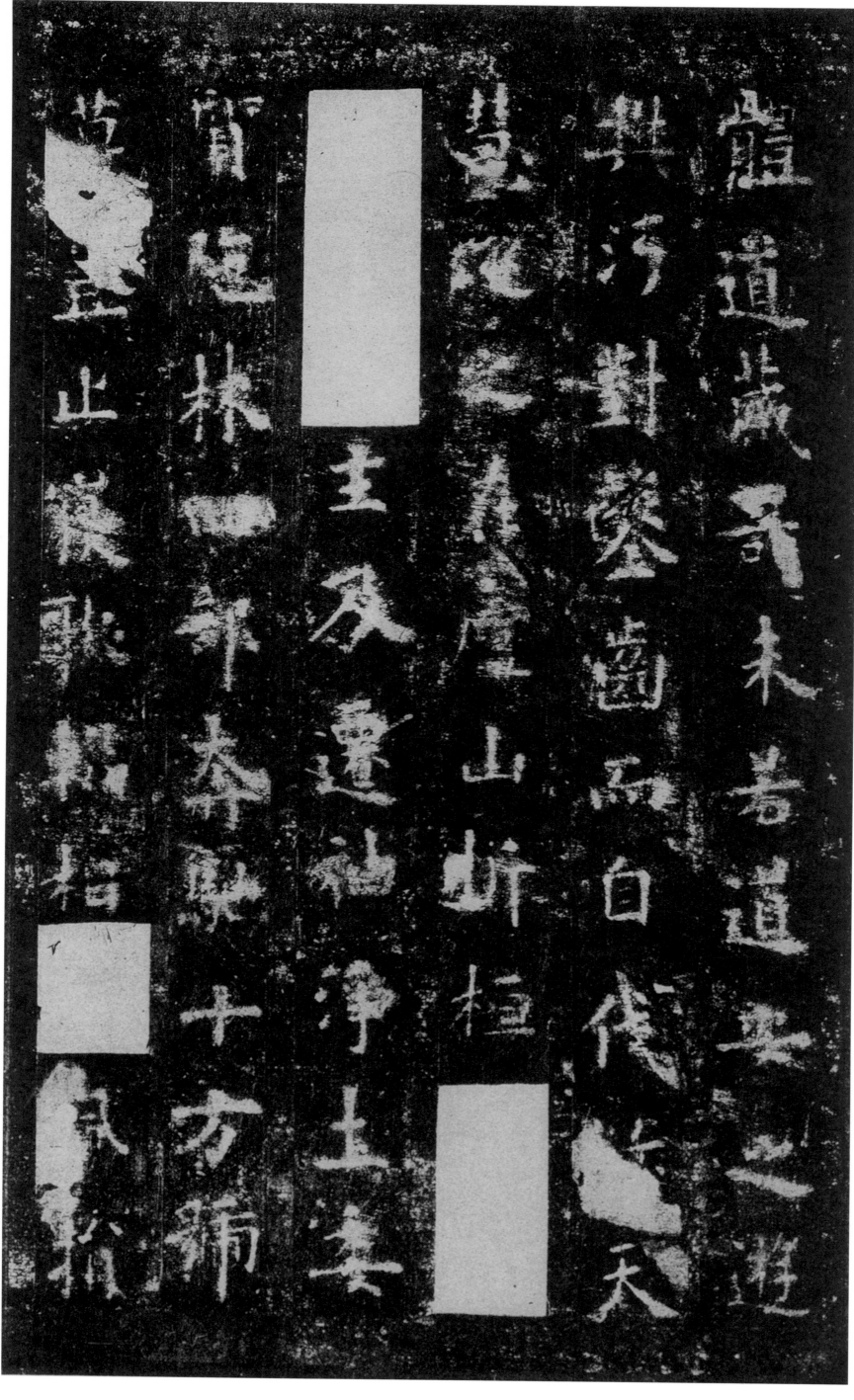

珠而巳？式昭景行，乃述铭云：绵邈神理，希夷法性。自有成空，从凡入圣。于昭大士，游□□正。德润慈云，心悬灵镜。□蒙悟道，舍俗归真。累明成照，积智为津。行识，

非想，禅□□□。观尽三昧，情销六尘。结构穷岩，留连幽谷。灵应无像，神行匪速。敦彼开导，去兹□□。□绝有凭，群生仰福。风火□妄，泡电同奔。达人忘己，真宅

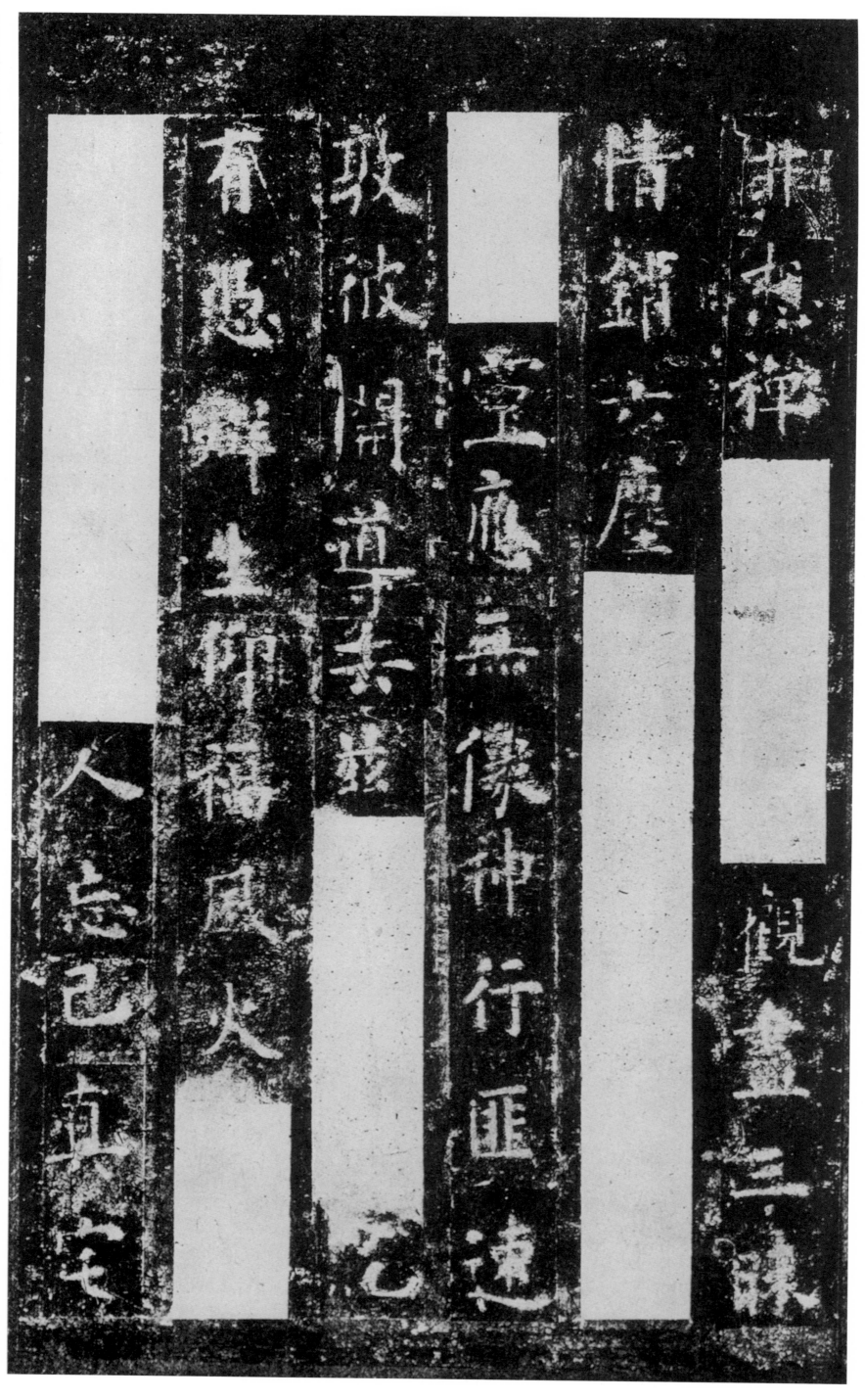

門　批　日
多　城　歲
　　　　咸
貴　始　塔
仕　木

似屬聖門階迎　祖圖荆州荆　父招陵太